赵孟頫《襄阳歌》《次韵潜诗帖》《道场诗帖》《感兴诗二十首》《灌顶帝师受戒法记》

钦定三希堂法帖（二十）

陆有珠　主编

广西美术出版社

前　言

　　《三希堂法帖》，全称为《御刻三希堂石渠宝笈法帖》，又称为《钦定三希堂法帖》，正集 32 册 236 篇，是清乾隆十二年（1747 年）由宫廷编刻的一部大型丛帖。

　　乾隆十二年梁诗正等奉敕编次内府所藏魏晋南北朝至明代共 135 位书法家（含无名氏）的墨迹进行勾摹镌刻，选材极精，共收 340 余件楷、行、草书作品，另有题跋 200 多件、印章 1600 多方，共 9 万多字。其所收作品均按历史顺序编排，几乎囊括了当时清廷所能收集到的所有历代名家的法书墨迹精品。因帖中收有被乾隆帝视为稀世墨宝的三件东晋书迹，即王羲之的《快雪时晴帖》、王珣的《伯远帖》和王献之的《中秋帖》，而珍藏这三件稀世珍宝的地方又被称为三希堂，故法帖取名《三希堂法帖》。法帖完成之后，仅精拓数十本赐与宠臣。

　　乾隆二十年（1755 年），蒋溥、汪由敦、嵇璜等奉敕编次《御题三希堂续刻法帖》，又名《墨轩堂法帖》，续集 4 册。正、续集合起来共有 36 册。乾隆帝于正集和续集都作了序言。至此，《三希堂法帖》始成完璧。至清代末年，其传始广。法帖原刻石嵌于北京北海公园阅古楼墙间。《三希堂法帖》规模之大，收罗之广，镌刻拓工之精，以往官私刻帖鲜与伦比。其书法艺术价值极高，代表着我国书法艺术的最高境界，是中国古典书法艺术殿堂中的一笔巨大财富。

　　此次我们隆重推出法帖 36 册完整版，选用文盛书局清末民初的精美拓本并参考其他优质版本，用高科技手段放大仿真影印，并注以释文，方便阅读与欣赏。整套《三希堂法帖》典雅厚重，展现了古代书法碑帖的神韵，再现了皇家御造气度，为书法爱好者提供了研究、鉴赏、临摹的极佳范本，更具有典藏的意义和价值。

御刻三希堂石渠寶笈法帖第二十冊

元趙孟頫書

落日欲沒峴山西倒著接

罍花下迷襄陽小兒齊拍

御刻三希堂石渠宝笈
法帖第二十册

元赵孟頫书

赵孟頫《襄阳歌》

落日欲没岘山西倒著
接
罍花下迷襄阳小儿齐
拍

释 文

手擱街爭唱白銅鞮傍人
借問笑何事咲殺山翁醉
似泥鸕鷀杓鸚鵡杯百年
三萬六千日一日須傾三百杯
遥看溪水鳥頭綠恰似

释 文

手拦街争唱白铜鞮傍
人
借问笑何事笑杀山翁
醉
似泥鸬鹚杓鹦鹉杯百
年
三万六千日一日须倾
三百杯
遥看汉水鸭头绿恰似

蒲桃初醸醅此江若变
作春酒垒麹便筑糟丘
台
千金骏马换少妾醉坐
雕
鞍歌落梅车傍侧挂一
壶酒凤笙龙管行相催

释文

蒲桃初醸醅此江若变
作春酒垒麹便筑糟丘
台
千金骏马换少妾醉坐
雕
鞍歌落梅车傍侧挂一
壶酒凤笙龙管行相催

咸阳市上欺黄犬何如月下
倾金罍君不见晋朝羊
公
一片石龟龙剥落生莓
苔
泪亦不能为之堕心亦
不
能为之衰谁能忧彼身

後事金鳧銀鴨葬死灰

清風明月不用一錢買玉

山自倒非人推舒州杓力士

鐺李白與尔同死生襄

王雲雨今安在江水東流

猿夜声

道人胷中水鏡清

萬象起滅无逃形

子昂

释　文

猿夜声
子昂
赵孟頫《次韵潜诗帖》
道人胸中水镜清
万象起灭无逃形

稠依古寺種秋菊

要伴騷人餐落英

人間底處有南北

紛紛鴻雁何曾冥

释文

独依古寺种秋菊
要伴骚人餐落英
人间底处有南北
纷纷鸿雁何曾冥

闭门坐穴一禅榻
头上岁月空峥嵘
今年偶出为求
法欲与慧剑加砻

闭门坐穴一禅榻
头上岁月空峥嵘
今年偶出为求
法欲与慧剑加砻

砚云衲新磨山水
生霜鬓此不翦儿童
惊云候吟诚不可
浔破知倚市无倾

释文

砚云衲新磨山水
出霜鬓不翦儿童
惊公侯欲识不可
得故知倚市无倾

城秋風吹夢過淮
水杏見橘柚垂空
庭故人各在天一
角相望落落如晨

释文

城秋风吹梦过淮
水想见橘柚垂空
庭故人各在天一
角相望落落如晨

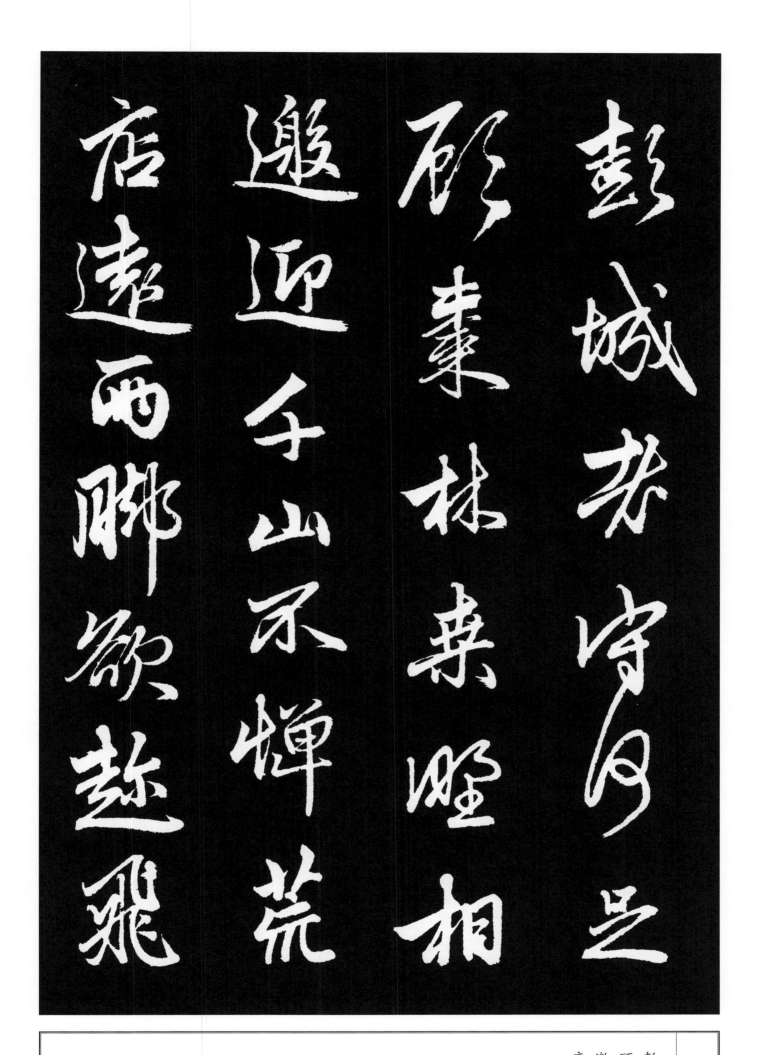

释文

彭城老守何足
顾枣林桑野相
邀迎千山不惮荒
店远两脚欲趁飞

猱輕多生綺語
磨不盡尚有宛轉
詩人情猿吟鶴唳
本無意不知下有

猱轻多生绮语
磨不尽尚有宛转
诗人情猿吟鹤唳
本无意不知下有

释文

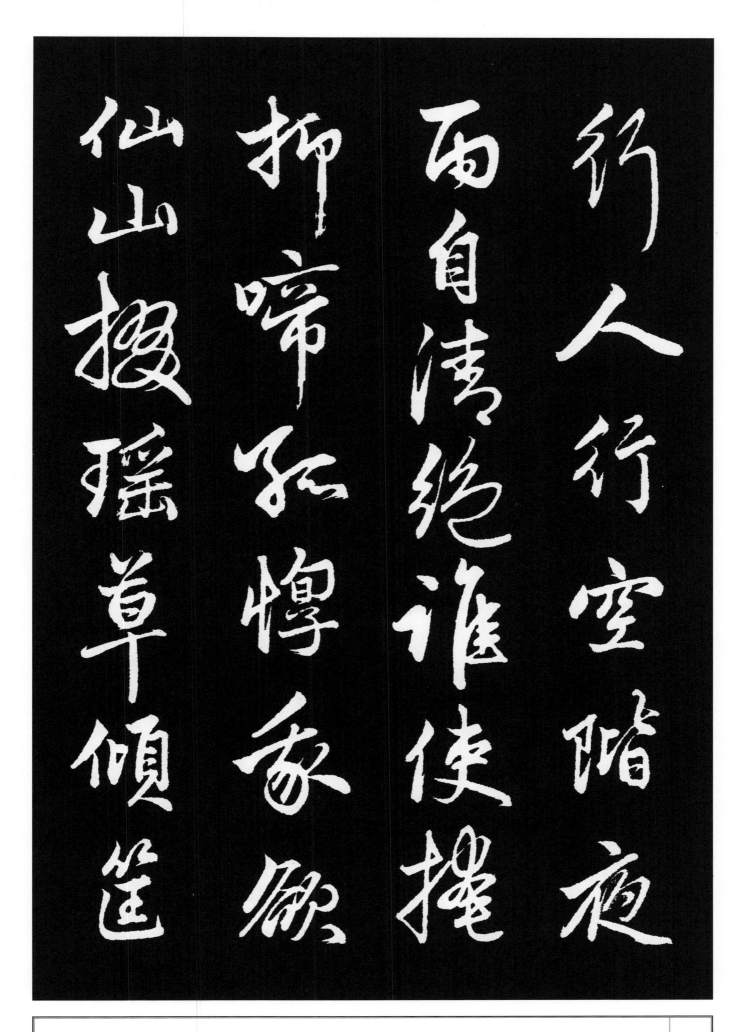

行人行空阶夜
雨自清绝谁使掩
抑啼孤茕我欲
仙山掇瑶草倾筐

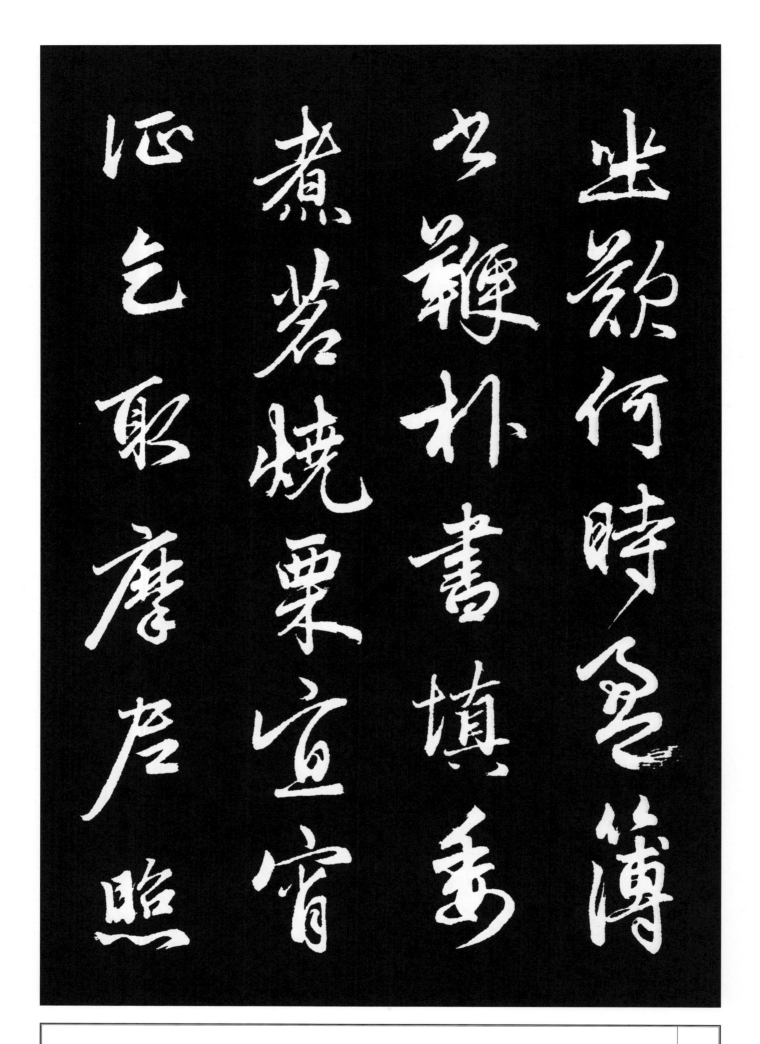

16

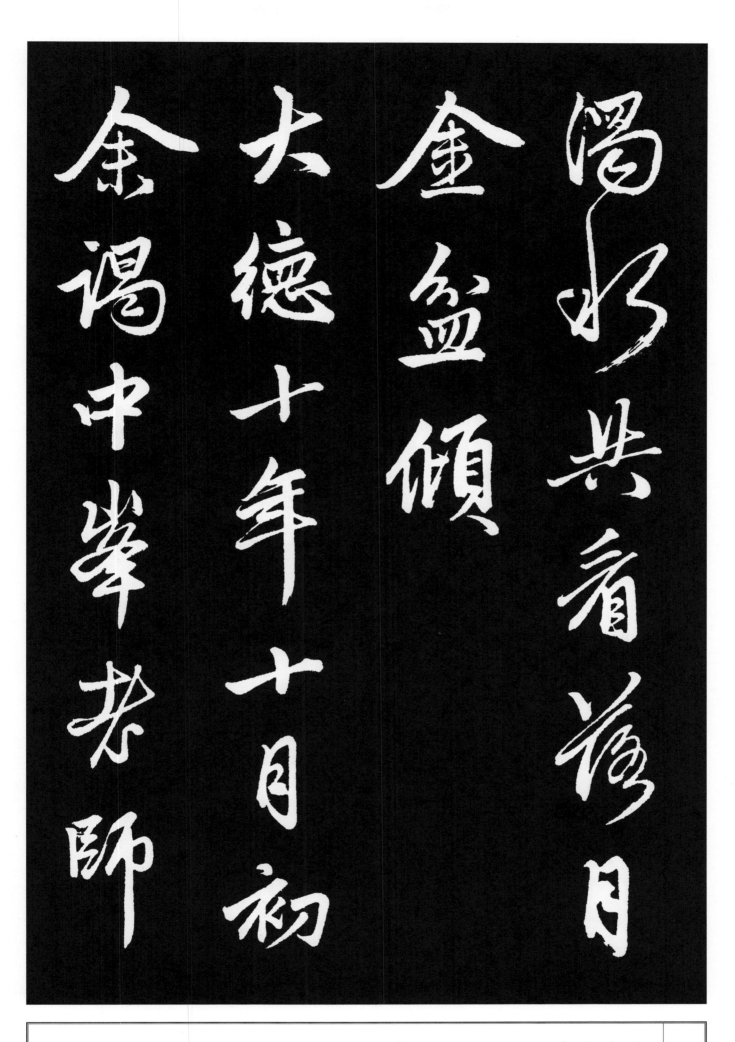

适它出与我月林
上人话及东坡次
韵潜师之语出纸
墨索书一通以为

禅房清供呵呵三教弟子赵孟頫记

赵吴兴为中峰书此卷

余颖李北海家稱合作

禅房清供呵呵三
教弟子赵孟頫记
董其昌跋
赵吴兴为中峰书此卷
全类李北海最称合作

19

其诗亦学韩昌黎石鼓
歌后有鸥波小印盖鸥
波亭公家临池处独此
卷见之 董其昌题
董其昌

予曾得祖拓淳化四卷
李北海数日帖多藏

其诗亦学韩昌黎石鼓
歌后有鸥波小印盖鸥
波亭公家临池处独此
卷见之 董其昌题
程正揆跋
予曾得祖拓淳化四卷
李北海数日帖多藏

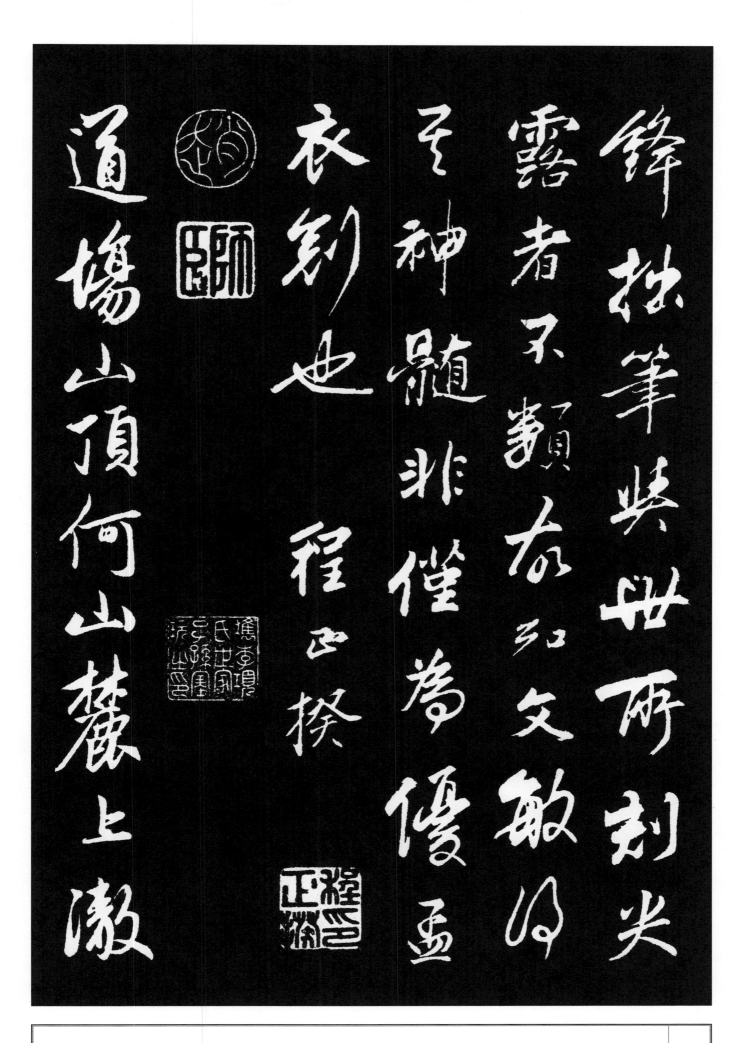

锋拙笔与世所刻尖
露者不类故知文敏得
其神髓非仅为优盂
衣冠也　程正揆
赵孟頫《道场诗帖》
道场山顶何山麓上澈

云峯下幽谷我从山水
窟中来尚爱此山看不
足陵湖行尽白漫漫青
山忽作龙蛇盘山高无
凤松自响误认石齿号

释 文

云峰下幽谷我从山水
窟中来尚爱此山看不
足陵湖行尽白漫漫青
山忽作龙蛇盘山高无
凤松自响误认石齿号

惊湍山僧不放山泉出
屋底清池照瑶席阶
前合抱香入云月里
仙人亲手植出山回望
翠云鬟碧瓦朱阑缥

畝间白水田头问行
路小蹊深处是何山山
人读书夜达旦至今
山鹤鸣夜半我今废
学不归山山中对酒

释 文

畝间白水田头问行
路小溪深处是何山山
人读书夜达旦至今
山鹤鸣夜半我今废
学不归山山中对酒

空三叹

吾长兄之孙颇好

学性亦驯谨时时来

从吾求书意甚

嘉之因其求写此

释文

空三叹
吾长兄之孙颇好
学性亦驯谨时时来
从吾求书意甚
嘉之因其求写此

篇遂书与之
子昂

辦香二王神明規矩 子昂

感興詩 并序

余讀陳子昂感遇詩愛其詞

旨幽遂音節豪宕非當此詞

篇遂书与之
子昂

乾隆帝跋

辦香二王神明规矩

赵孟頫《感兴诗二十首》

感兴诗并序

余读陈子昂感遇诗爱
其词

旨幽遂音节豪宕非当
世词

26

人所及如丹砂空青金膏水碧雖近之世用而實物外難得自然之奇寶然欲效其體作十數篇顧以思致平凡筆力萎弱竟不能就然亦恨其不精于理而自託於仙佛之間以

释文

人所及如丹砂空青金
膏水
碧虽近乏世用而实物
外难得
自然之奇宝欲效其体
作十
数篇顾以思致平凡笔
力萎
弱竟不能就然亦恨其
不精
于理而自托于仙佛之
间以

為高也齋居無事偶書所
見浔廿篇雖不能探索
眇追迹前言然皆切於日用
之實故言亦近而易知既以自
警且以貽同志云
昆侖大無外旁礴下深廣

释 文

为高也斋居无事偶书
所
见得廿篇虽不能探索
微
眇追迹前言然皆切于
日用
之实故言亦近而易知
既以自
警且以贻同志云
昆仑大无外旁礴下深
广

28

陰陽无停機寒暑互来往
羲皇古神聖妙契一俯仰
不待窺馬圖人文已宣
朗渾
然一理貫昭晰非象罔
珍
重无極翁為我重指掌
吾觀陰陽化升降八絋
中

释 文

阴阳无停机寒暑互来
往
羲皇古神圣妙契一俯
仰
不待窥马图人文已宣
朗浑
然一理贯昭晰非象罔
珍
重无极翁为我重指掌
吾观阴阳化升降八絋
中

前瞻既无始后际那有

终

至理谅斯存万古与今

同

谁言混沌死幻语惊瞽

聋

人心妙不测出入乘气

机凝

冰亦焦火渊沦复天飞

至人

释文

秉元化动静体无违珠
藏
泽自媚玉韫山含晖神
光
烛九垓玄思激万微尘
编
今寥落叹息将安归
静观灵台妙万化从此
出云胡自芜秽反受众
形

役厚味纷朵颐妍姿坐

倾

国崩奔不自悟驰骛靡

终

毕君看穆天子万里穷

辙迹

不有祈招诗徐方御宸

极

泾舟胶楚泽周纲已陵

夷

况复王风降故宫黍离

离

释　文

玄圣作春秋哀伤实在
兹
祥麟一以踣反袂空涟
洏漂
沦又百年偕侯荷爵珪
王
章久已丧何复嗟叹为
马
公述孔业托始有余悲
拳拳
信忠厚无乃迷先几

東京失其御刑臣弄天經西
園植姦穢五族沉忠良青々
千里草乗旹起陸梁當塗
耬凶悖炎精遂无光桓々左
將軍仗鉞西南疆伏龍一奮
躍鳳雛亦飛翔祀漢配彼

释文

东京失其御刑臣弄天
纲西
园植奸秽五族沉忠良
青青
千里草乘时起陆梁当
涂
转凶悖炎精遂无光桓
桓左
将军仗钺西南疆伏龙
一奋
跃凤雏亦飞翔祀汉配
彼

天出師驚四方天意竟莫回
王圖不偏昌晉史自帝魏後
賢合更張世無魯連子千載
徒此傷
晉陽啟唐祚王明紹巢封毛
統巳如此繼體宜昏風庵聚

释 文

天出师惊四方天意竟
莫回
王图不偏昌晋史自帝
魏后
贤合更张世无鲁连子
千载
徒悲伤
晋阳启唐祚王明绍巢
封垂
统巳如此继体宜昏风
应聚

渎天伦牝晨司祸凶乾
纲一以
坠天枢遂崇崇淫毒秽
宸极
虐焰燔苍穹向非狄张
徒
谁办取日功云何欧阳
子秉
凡
笔迷至公唐经乱周纪
例熟此容侃侃范太史
受说

释 文

伊川翁春秋二三荤万
古开
群蒙
朱光遍炎宇微阴眇重
渊寒
威闭九垓阳德昭穷泉
文明
昧谨独昏迷有开先几
微谅
难忽善端本绵绵掩身
事

齋戒及此防未然閉關息商

旅絕彼柔道牽

微月隊西岭爛然眾星光明

河斜未落斗柄低復昂感

此南北極枢軸遥相當太一

有常居仰瞻獨煌煌中天照

释文

斋戒及此防未然闭关
息商
旅绝彼柔道牵
微月队西岭烂然众星
光明
河斜未落斗柄低复昂
感
此南北极枢轴遥相当
太一
有常居仰瞻独煌煌中
天照

釋文

四国三辰环侍旁人心
要如此
寂感无边方
放勋始钦明南面亦恭
已大哉
精一传万世立人纪猗
与叹
日跻穆穆歌敬止戒燹
光武
烈待旦起周礼恭惟千
载

心秋月照寒水鲁叟何常

师删述存圣轨

吾闻庖羲氏爰初辟乾坤

乾行配天德坤布协地文仰

观玄浑周一息万里奔俯

察方仪静颓然千古存悟彼

心秋月照寒水鲁叟何
常
师删述存圣轨
吾闻庖羲氏爰初辟乾
坤
乾行配天德坤布协地
文仰
观玄浑周一息万里奔
俯
察方仪静颓然千古存
悟彼

立象意契此入德門勤
行
當不息敬守思彌敦
大易圖象隱詩書簡編
訛
禮樂翄交喪春秋魚魯
多瑤
琴空寶匣弦將如何
興言
理餘韻龍門有遺歌

释文

立象意契此入德门勤
行
当不息敬守思弥敦
大易图象隐诗书简编
讹
礼乐翄交丧春秋鱼鲁
多瑶
琴空宝匣弦绝将如何
兴言
理余韵龙门有遗歌

颜生躬四勿曾子日三省中庸守谨独衣锦思尚䌹伟哉邹孟氏雄辩极驰骋操存一言要为尔挈裘领丹青著明法今古垂焕炳何事千载余无人践斯境

释 文

颜生躬四勿曾子日三
省中庸
守谨独衣锦思尚䌹伟
哉邹
孟氏雄辩极驰骋操存
一
言要为尔挈裘领丹青
著明
法今古垂焕炳何事千
载
余无人践斯境

元亨播羣品利貞固靈根
非誠諒無有五性實斯存
世人逞私見鑿智道彌昏
若林居子幽探萬化原
飄飄學仙侶遺世在雲山盜啟
玄命秘竊當生死關金鼎蟠

釋 文

元亨播群品利贞固灵
根
非诚谅无有五性实斯
存
世人逞私见凿智道弥
昏岂
若林居子幽探万化原
飘飘学仙侣遗世在云
山盗启
玄命秘窃当生死关金
鼎蟠

43

龍虎三年養神丹刀圭一入
口白日生羽翰我欲往從之脱
屨諒非難但恐逆天道徐
生詎能安
西方論緣業卑卑喻愚
流
傳世代久梯接凌空虛顧盼

龙虎三年养神丹刀圭
一入
口白日生羽翰我欲往
从之脱
屨谅非难但恐逆天道
偷
生讵能安
西方论缘业卑卑喻群
愚流
传世代久梯接凌空虚
顾盼

指心性名言超有無捷徑一以
開靡然世爭趨號空不
踐實
躋彼榛棘塗誰哉繼三
聖為
我焚其書
聖人司教化黌序育羣
材因
心有明訓善端得深培
天叙

既昭陈人文亦襄开云
胡百代
下学绝教养乖群居竞
范
藻争先冠伦魁淳风久
沦
衷扰扰胡为哉
童蒙贵养正逊弟乃其
方
鸡鸣咸盥栉问讯谨暄
凉捧

哀哉牛山木斤斧日相
寻岂
无萌蘖在牛羊复来侵
恭惟
皇上帝降此仁义心物
艮其
攻夺孤根孰能任反躬
自
背肃容正冠襟保养方
此何年秀穹林

哀哉牛山木斤斧日相
寻岂
无萌蘖在牛羊复来侵
恭惟
皇上帝降此仁义心物
艮其
攻夺孤根孰能任反躬
自
背肃容正冠襟保养方
此何年秀穹林

玄天幽且默仲尼欲无
言动
植各生遂德容自清温
彼哉
夸毗子咕嗳徒啾喧但
骋言
词好岂知神鉴昏日予
昧前
训坐此枝叶蕃发愤永
刊
落奇功收一原

释文

玄天幽且默仲尼欲无
言动
植各生遂德容自清温
彼哉
夸毗子咕嗳徒啾喧但
骋言
词好岂知神鉴昏日予
昧前
训坐此枝叶蕃发愤永
刊
落奇功收一原

后学赵孟頫书
陈道复跋
赵文敏公书妙绝
古今片纸只字
重如金玉况此钜

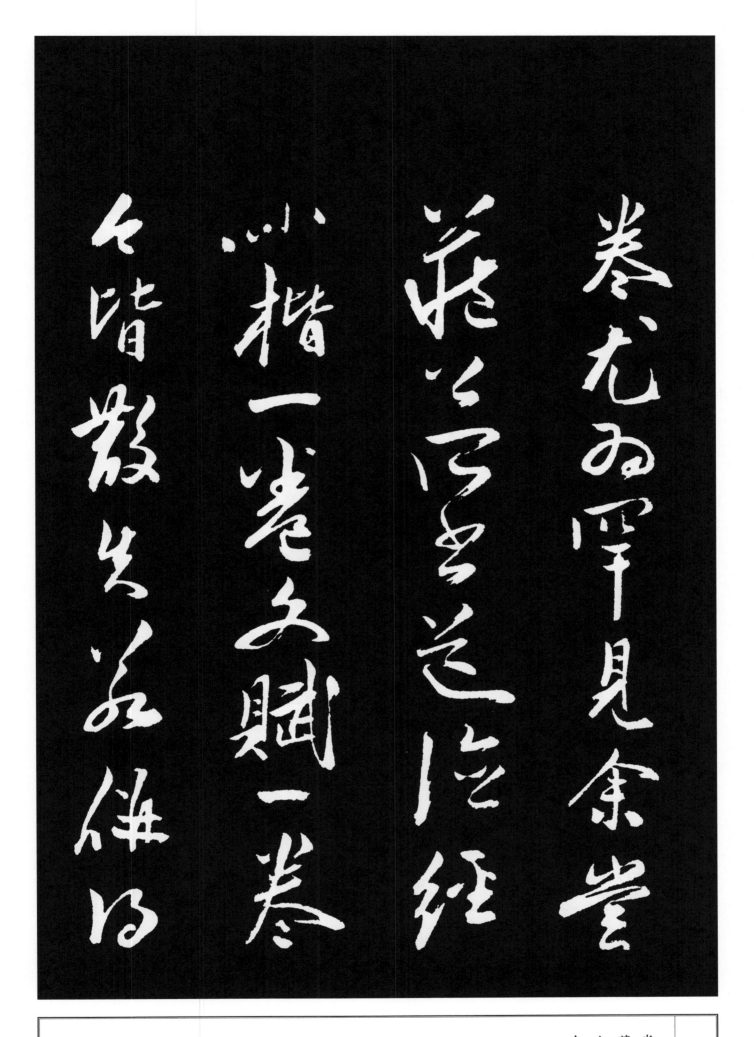

释文

卷尤为罕见余尝
藏公所书道德经
小楷一卷文赋一卷
今皆散失若并得

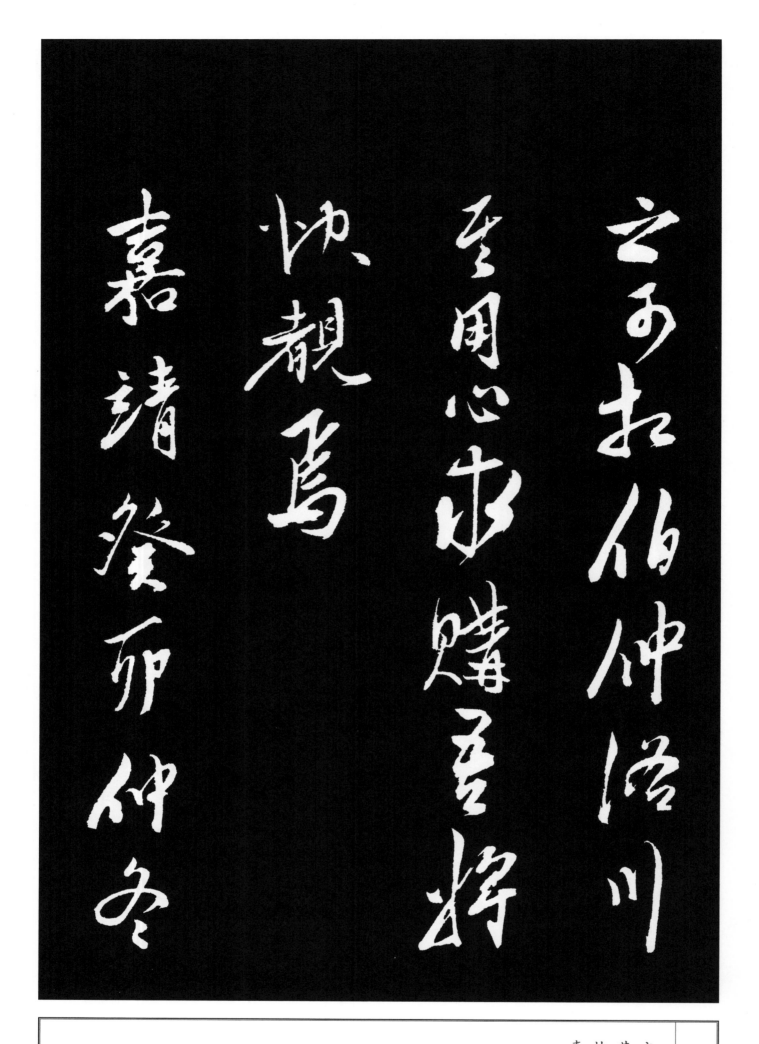

释　文

之可相伯仲洛川
其用心求购吾将
快睹焉
嘉靖癸卯仲冬

望后
白阳山人陈道复

白拈

延祐元年十一月孟頫奉

释 文

望后
白阳山人陈道复

赵孟頫《灌顶帝师受戒
法记》

延祐元年十一月孟頫奉
旨于

灌顶帝师毗柰耶室利
板的答座下敬
受戒法时康居国沙门
沙律爱护持般若室
开府仪同三司普觉圆
明广照三藏
法师利实为译主孟頫
多生因缘获值
妙法既受戒已心地明
朗了悟
佛法广大弘远微妙精
深生大欢喜

释 文

爱发愿心手书
大佛顶如来密因修证
了义诸菩萨
万行首楞严经一部奉
施
三藏法师供养读诵流
转万世常住
不坏此经在世间在在
处处咸知钦
崇岂以孟頫书写为重为
轻独以往劫

来生至于今日得生人身願我不迷

妙明覺心真證佛菩提志願畢矣五年

夏五月十有九日

菩薩戒弟子翰林學士自榮祿大夫知制誥兼脩國史趙孟頫記

释文

来生至于今日得生人
身愿我不迷
妙明觉心证佛菩提志
愿毕矣五年
夏五月十有九日
菩萨戒弟子翰林学士
承旨荣禄大夫知制诰
兼修国史赵孟頫记

图书在版编目（CIP）数据

钦定三希堂法帖．二十/陆有珠主编．-- 南宁：广西美术出版社，2023.12

ISBN 978-7-5494-2723-9

Ⅰ．①钦… Ⅱ．①陆… Ⅲ．①行草—法帖—中国—元代 Ⅳ．① J292.21

中国国家版本馆 CIP 数据核字（2023）第 214150 号

钦定三希堂法帖（二十）
QINDING SANXITANG FATIE ERSHI

主　　编：陆有珠

编　　者：莫可东

出 版 人：陈　明

责任编辑：白　桦

助理编辑：龙　力

装帧设计：苏　巍

责任校对：卢启媚

审　　读：陈小英

出版发行：广西美术出版社

地　　址：广西南宁市望园路 9 号（邮编：530023）

网　　址：www.gxmscbs.com

印　　制：南宁市和诚印务有限公司

开　　本：787 mm×1092 mm　1/8

印　　张：7.25

字　　数：72 千字

出版日期：2024 年 1 月第 1 版第 1 次印刷

书　　号：ISBN 978-7-5494-2723-9

定　　价：44.00 元